· 世界文学名著连环画收藏本 ·

乱 世 佳 人 ①

原　著：〔美〕玛格丽特·米切尔
改　编：健　平
绘　画：李铁军　焦成根
封面绘画：唐星焕

CNS | 湖南美术出版社

乱世佳人 ①

美国南部佐治亚州塔拉庄园主杰拉尔德有三个女儿，大女儿斯佳丽，虽然只有16岁，但已亭亭玉立，风姿绰绰。她从来访的朋友中得知她心仪的男生阿希礼要订婚了，女方是文静秀丽的玫兰妮。

斯佳丽非常伤心气恼，决定在第二天阿希礼的订婚野宴上向高大英俊的阿希礼当面表白，希望挽回阿希礼的心，搅掉他们的订婚，但是遭到了阿希礼的婉拒。

斯佳丽负气之下，匆匆嫁给了另一个追求她的青年查尔斯，但她不爱查尔斯。

美国南北战争爆发，查尔斯入伍，战死在前线，斯佳丽成了寡妇。

当时寡妇不能参加任何娱乐活动，但她被船长巴特勒邀请跳舞，遭到世人的非议。

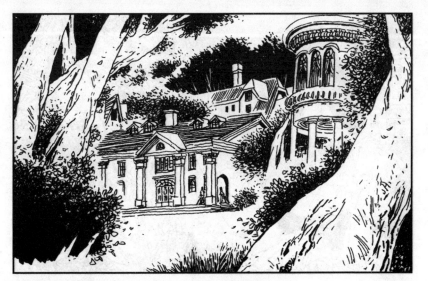

1. 美国南部佐治亚州塔拉庄园，建造在一块高地上，一片白色房屋被大橡树环绕着。庄园对面是大路、小河，四周是草地、棉田和牧场。庄园主杰拉尔德·奥哈拉拥有很多土地和黑奴，在当地颇有声望。

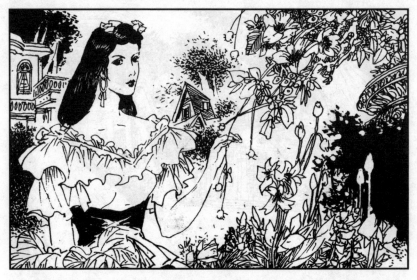

2. 庄园主的大女儿斯佳丽，虽然只有16岁，却很有魅力。她融合了母亲的温柔和父亲的粗野，有洁白的皮肤，深绿色的眼睛，成熟的乳房，纤细的腰身，会跳舞和调情，是小伙子们的崇拜对象。

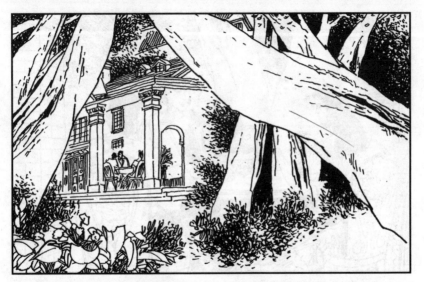

3. 1861年4月，一个阳光明媚的下午，斯佳丽和她的两个追求者——双胞胎兄弟斯图特和布伦特坐在庄园宅前闲谈。这对孪生兄弟19岁，身材高大，肌肉结实，脸庞黝黑，但傲气十足。

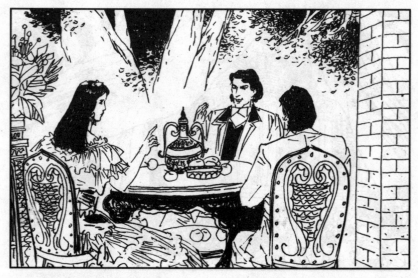

4. 刚刚离开费耶特女子学院的斯佳丽，跟被大学开除的斯图特和布伦特很谈得来。他俩对被大学开除并不在意，说："这没什么大不了的，反正这学期是读不完了，大家都得回家。"斯佳丽问："为什么？"

5. 布伦特说："打仗呀，傻瓜！一打起仗来，谁还会留在大学里呢？"斯佳丽生气地说："根本不会打仗！阿希礼说北方的林肯总统就要跟我们南方达成友好协议，什么仗也打不起来。"

6. 斯图特说："宝贝儿，仗是要打的。我们的军队已经炮轰了北佬的港口要塞，他们要是不打，就在全世界面前丢了脸，当了懦夫。"

7. 斯佳丽和人谈话时，容不得不把她当成主要话题，因此她不耐烦地把嘴一撇说："你们再说打仗，我就进屋去，把门关了。"哥儿俩赶紧向她赔不是，说不该扫她的兴。

8. 斯佳丽问他俩，你们被大学开除，你们母亲是怎么说的？斯图特说："我妈是个大忙人，要管理种棉花和100个黑奴，现在又忙着买良种马，没有顾上我们的事。"

9. 布伦特谈起斯佳丽感兴趣的话题："明天是阿希礼家的烧肉野宴，你可要陪我们跳舞。"斯图特说："你要是答应了，我告诉你个秘密。"斯佳丽听说有秘密，就像个孩子似的来了劲，忙问："什么秘密？"

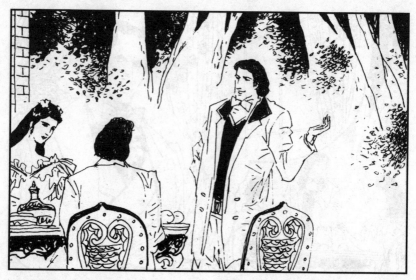

10. 斯图特洋洋得意地说："在明天的野宴上，要宣布阿希礼和玫兰妮小姐订婚。"斯佳丽听了，就像冷不防挨了当头一棒，嘴唇也白了。哥俩很粗心，没有发现斯佳丽的变化。

11. 阿希礼·韦尔克斯是十二棵橡树庄园的大少爷，生了一头金发，皮肤白晰，身材高大英俊，不但精于骑马射击，还爱好音乐、诗歌和绘画，被委任某骑兵连上尉。斯佳丽两年前就暗暗爱上了他。

12. 那对孪生兄弟走了，斯佳丽像个梦游者坐在椅子上。她心里痛苦，有种大难临头的感觉：阿希礼竟会娶玫兰妮？不，是他哥俩搞错了，她，斯佳丽才是他爱的人！

13. 这时黑妈妈来了，她身材粗胖，长了一对机灵得像大象似的眼睛。她是斯佳丽妈妈的左右手。她问斯佳丽："那两位少爷走了吗？你怎么不留他们吃晚饭？这太没礼貌了，斯佳丽小姐。"

14. 她怕黑妈妈看出她不愉快的脸色，就转过身去说："我要在这里看太阳下山，还要等爸爸回来。"她想：爸爸到阿希礼家办事去了，他肯定知道阿希礼的婚事是真是假。

15. 她为了单独见父亲，探听阿希礼婚事的消息，等黑妈妈走后，她悄悄走下台阶，大胆地向小路飞奔而去，一口气跑到大路上，才停住步。

16. 她父亲骑着膘肥体壮的猎马飞奔而来。那马身轻如燕，跑近栏杆，一跃而过。老头儿挥舞着短鞭，大声欢呼，拍拍马脖子，表示十分满意。

17. 斯佳丽看着父亲自得的样子，放声大笑起来。她父亲下马走近她拧拧她的脸蛋，说："小姑娘，像你妹妹一样暗中监视我，好到你妈那儿去告状吗？"

18. 原来杰拉尔德曾因骑马越木栏掉下马来，并向她母亲保证再不骑马跳越木栏。斯佳丽说："不，爸爸，我可不像妹妹苏埃伦那样搬弄事非。"

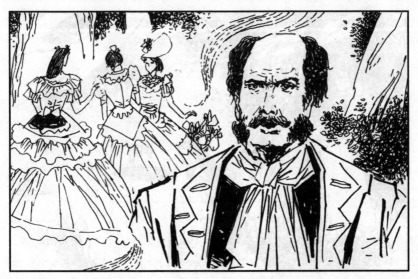

19. 杰拉尔德个头不高，但腰圆体壮，斯佳丽是他的大女儿，性格很像他。二女儿苏埃伦自命举止文雅，雍容华贵，三女儿卡丽恩生来娇嫩，都不像他。因此，他更喜欢斯佳丽。

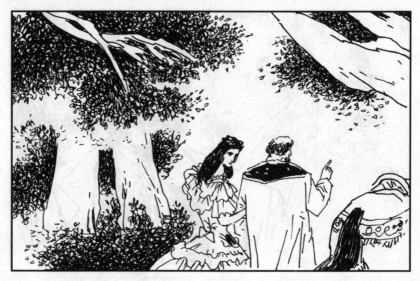

20. 斯佳丽挽着父亲的胳臂说："我在等你呢。阿希礼家怎么样？"父亲说："跟平常差不多。凯德，卡尔弗特也在那儿。我们在一起喝了几杯棕榈酒，谈打仗的事儿。"

21. 斯佳丽怕父亲一提起打仗就说个没完，赶紧打断他："他们提到明天烤肉野宴吗？"她父亲说："他们提到过的。还提到阿希礼的表妹玫兰妮小姐，她已经从亚特兰大来了。"

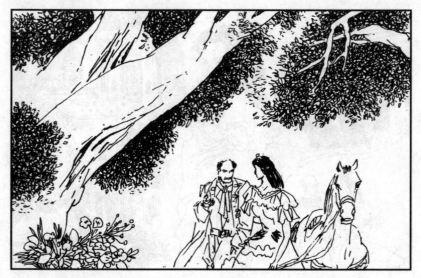

22. 斯佳丽心情一沉，想："哦，她真来了。"她父亲接着说："玫兰妮是个文静可爱的小东西，很守妇道，从来不开口说句话。"斯佳丽问道："阿希礼也在那儿吗？"

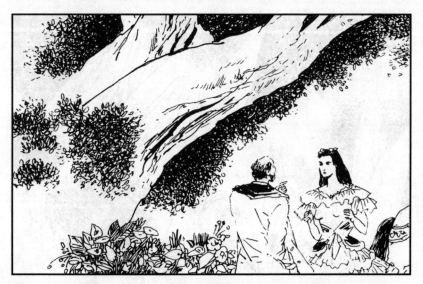

23. 杰拉尔德明白了女儿的用意，他脱开她的手臂，目光敏锐地细细打量她，说："要是你特意为这事来等我，干吗转弯抹角，不直说呢？"斯佳丽的脸一下子红了。

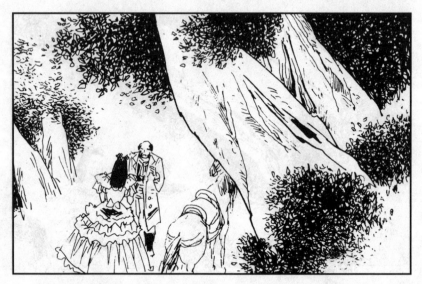

24. 她父亲精明地说："阿希礼在家，还一片好意地问起你。他希望你明天去参加烤肉野宴呢。行了，女儿，你和阿希礼到底是怎么回事？"
她立即说："没事，爸爸，我们回去吧。"

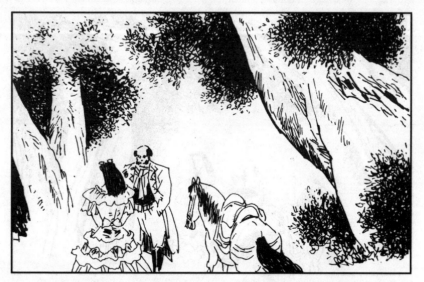

25. 杰拉尔德看着女儿说："这会儿你要回去了，可我要把你弄个明白才走，你最近一直很古怪，是他一直在玩弄你吗？他向你求过婚吗？"她说："没有。"

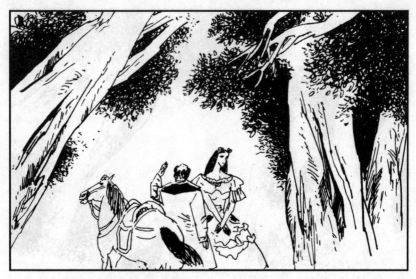

26. 父亲说："他不会向你求婚的。"斯佳丽刚要发火，父亲向她挥挥手，叫她安静："别瞎想了，小姐。阿希礼要娶玫兰妮，明天就要宣布了。"她顿时像被野兽尖牙猛啃了一口，深深感到一阵刺痛。

27. 看见女儿这个样子，父亲提高嗓门吼道："你这不仅是出自己的丑，也是在出我们全家的丑，这里每个有钱人家的公子你都能搞到手，为什么非去追求一个不爱你的男人？！"

28. 斯佳丽感到伤了自尊心，就解释道："我没追求过他，不过感到惊讶罢了。"父亲盯着女儿神色苦恼的脸说："你撒谎！"接着又和蔼地说："对不起，女儿。你毕竟还是个孩子，将来求爱的人多着呢。"

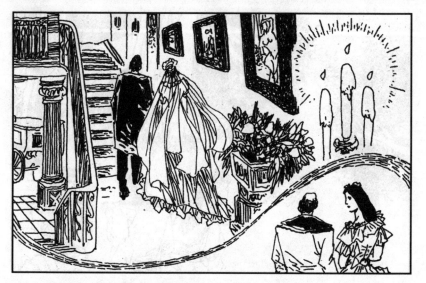

29. 她压低声音说：“母亲嫁给你是15岁，我都16岁了，怎么还是小孩子？”父亲警告她：“你妈跟你不一样。你要是有点头脑，就嫁给斯图特或者布伦特，这样两家庄园就可合到一起了。”

30. 斯佳丽冲口而出："你别把我当小孩子，我不要那哥儿俩，我只要……"她知道自己说错了，马上住了口。父亲平静地说："你只要阿希礼，我可以说服他家让他娶你。可是我不放心，我怕你跟了他不会幸福。"

31. 斯佳丽急忙说道："我会的，我会的。"父亲说："那一家人挺怪的，叫人摸不透。你说说他扯起那些诗呀、音乐油画来，说荒唐废话，你能懂吗？"女儿说："如果我嫁给他，我会改变他的。"

32. 父亲有点恼火，狠狠看了女儿一眼说："要改变他们那是没门儿！他们生来就有怪劲儿，一下到纽约听歌剧，一下到波士顿看油画，买法文书、德文书，坐在那儿看呀看的，还不如去打猎玩牌呢。"

33. 斯佳丽沉默了。父亲以为她同意了他的话，拍拍她的胳臂说："我说得不错吧？如果你不想要那双胞胎兄弟，看上了凯德，对我也是一样。我死了会把庄园留给你和凯德……"

34. 斯佳丽大怒道："我才不要凯德呢，也不要塔拉庄园！庄园有什么了不起……"父亲气昏了，大吼道："你竟敢说塔拉庄园没什么了不起？天底下只有土地了不起，只有土地才值得去出力去战斗去拼命！"

35. 父亲看见女儿愁容满面，就打住了，说："你还是孩子，等长大了你就明白了。你就打定主意吧，是要双胞胎中的一个，还是凯德，就是芒罗家的少爷也行，我都会好好把你嫁出去。"

36. 斯佳丽不想再谈下去，应付了一声。父亲说："小姑娘，我要看到你明天在烤肉野宴上有自尊心。阿希礼根本没把你放在心上，不要让人家说你的闲话，取笑你。"

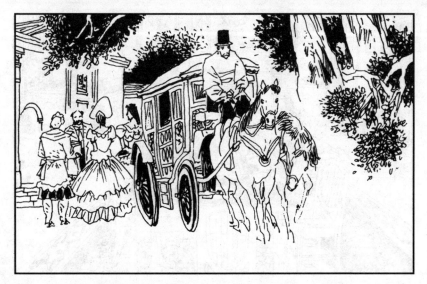

37. 父亲和女儿走进院子，看见妻子埃伦正准备上车，黑妈妈提着药箱跟在后边。埃伦说："斯莱特的女儿埃米要生小孩，我去看看。"埃伦32岁，生性乐善好施。她说完和黑妈妈上马车走了。

38. 就寝前全家和黑奴跪在地上做祷告时，斯佳丽突然想起：是不是阿希礼没想到我爱上了他？我在他面前总是装得拘谨温雅，碰也不让他碰一下，所以他只把我当成朋友。可见事情还有挽回的余地。

39. 晚上躺在床上她还在想，阿希礼一旦明白她爱他时，就会求她做他的妻子，就是他订了婚也会和她一起逃到外地去的。她想：决不能让明天失败。漂亮的衣服和清秀的面孔是她征服命运的武器。

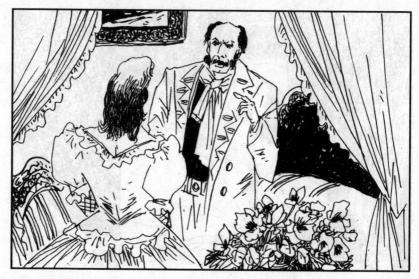

40. 在卧室里，埃伦对杰拉尔德说："埃米生了个私生子，是我们监工乔纳斯和她通奸。明天得把他辞了。"杰拉尔德说："上哪儿去找个监工呢？"埃伦说："先让大个儿山姆接管，以后找到新监工再说。"

41. 次日上午，斯佳丽对着镜子穿着打扮。她见自己脖子白晰圆润，胳臂丰满迷人，乳房高高隆起，还有纤细的双手和小巧的双脚。只是衣服腰身还要束紧一些。

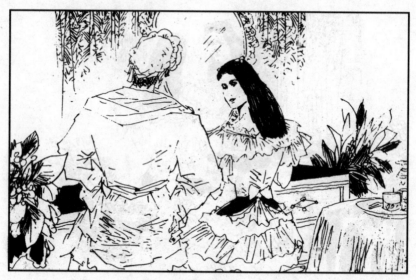

42. 黑妈妈把盛食物的托盘放在桌上，双手叉腰说："这回你可不能像去年那回野宴，临走没吃东西，在那里吃了很多，给人说闲话。今天你得把东西统统吃光，你妹妹都吃完了。"

43. 斯佳丽一边束腰一边说："她们都胆小如鼠！我可不吃。上回吃完了东西到凯德家，他们有冰琪琳，我只吃了一小匙就吃不下了。今天我不但要玩个痛快，也要吃得称心。"

44. 黑妈妈听到她的大胆邪说，气得直皱眉头。她知道要说服这位小姐，得用点诡计才行。她端起盘子说："不吃也罢。听说那位玫兰妮小姐因为吃得少，显得文雅得体，阿希礼才喜欢上她的。"

45. 斯佳丽满腹狐疑地扫了黑妈妈一眼，说："把托盘放下，帮我束好腰身我再吃。"黑妈妈放下托盘帮着她又拉又抽，说："谁都没这么细的腰。就是你妈妈，还没束这么细就晕倒了。"

46. 斯佳丽喘着粗气说："我从来没晕倒过。"黑妈妈劝道："晕倒一两回也不要紧。有时看见蛇啦、耗子啦不晕倒可不像小姐了。当然在家里可以不晕倒，到外边做客时，就得假装晕倒。"

47. 斯佳丽穿好衣服，边吃边说："就是不晕倒我也会找到丈夫的，我讨厌做作，想吃又假装胃口小，想跑却只好走。讨厌假装什么也不懂，去骗那些没有见识的男人，为什么找丈夫就得装傻？"

48. 黑妈妈说："因为男人不敢娶一个比自己见识高的女人做老婆。"
她问："男人婚后发现老婆有见识会吃惊吗？"黑妈妈说："到那时就
晚了！"斯佳丽说："总有一天我想干什么就干什么。"

49. 马车拉着三姐妹向阿希礼家走去，父亲骑着大马在马车旁边走着。二妹苏埃伦生性自私又好嫉妒，不满姐姐衣服比自己好，故意说："听说阿希礼要订婚，你不是挺爱他的吗？"斯佳丽没理她。

50. 三妹卡丽恩比较文静，说："不对，斯佳丽喜欢的是布伦特。"斯
佳丽大方地说："我一点也不喜欢布伦特。他也不喜欢我。他是等着你
长大哩。"卡丽恩的脸红了，又高兴又怀疑。

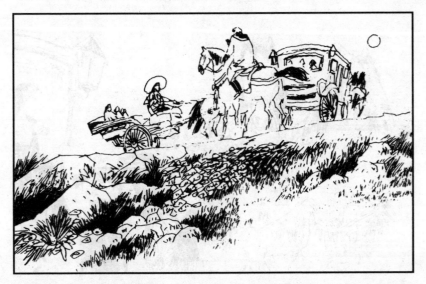

51. 他们在岔路口碰上塔尔顿太太亲自赶的马车，车子里4个小姑娘探出身来叽叽喳喳地打招呼。杰拉尔德勒住马献殷勤地说："这群姑娘真美，夫人。不过要赶上她们的母亲，还差得远哩。"

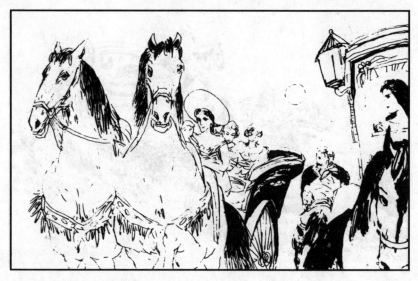

52. 塔尔顿太太那对棕红色眼睛骨溜溜一转，咂咂下唇，做了个怪相，表示感谢。4个姑娘叫道："妈妈，别眉来眼去的，要不我们回去要告诉爸爸了。"斯佳丽听了这些俏皮话也笑了起来。

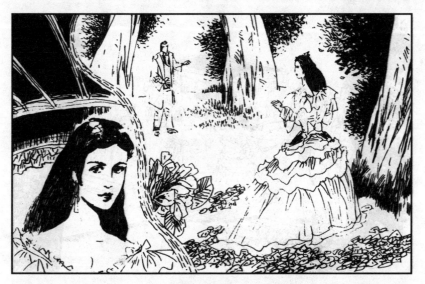

53. 塔尔顿太太说："我这些小姑娘听说阿希礼订婚，都要去看热闹。"斯佳丽听了，刹那间好像太阳躲进云层，黑暗笼罩了世界。但她想到阿希礼爱的是自己，勇气又涌上了心头。

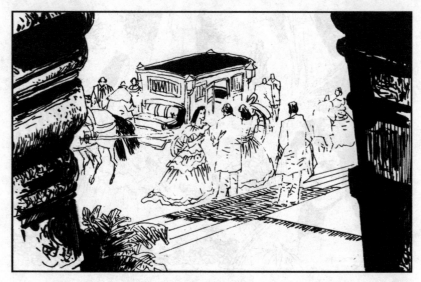

54. 马车停在门口台阶前，庄园主人约翰·韦尔克斯和他的女儿来迎接她们。斯佳丽嘴里和韦尔克斯聊天，眼睛却在人群中寻找阿希礼。她没找到他，但眼光却落在一个陌生人身上。

55. 那人约35岁，身材魁梧，一张黑脸像海盗，眼睛乌黑狂放，像要强奸少女一样。他朝斯佳丽微微一笑，修得短短的黑胡子底下露出兽牙般的白牙齿。这时有人喊："瑞特·巴特勒！"那人就走了。

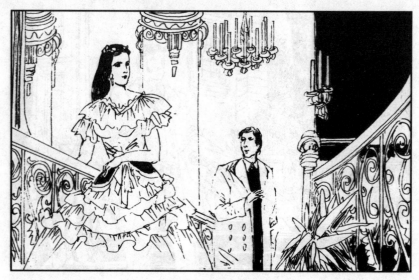

56. 斯佳丽借口去梳头发，离开人群上楼。突然背后有人喊她，她回头一看，说："是美男子查尔斯呀，你可要等我一块吃烤肉哇。"查尔斯受宠若惊，忙说："我一定等你。"他是玫兰妮的哥哥。

57. 斯佳丽走进卧室，见凯思琳正对镜化装，问道："那个叫巴特勒的讨厌鬼是什么人？"凯思琳告诉她，巴特勒名声坏极了，因为欺骗一个姑娘，在西点军校被开除。

58. 野宴时，斯佳丽坐在大橡树下，身边围着7个小伙子，查尔斯坐在她的右边，塔尔顿双胞胎想挤走他，但他不肯挪动地方。左边是凯德，极力想引起她的注意，弗兰克不停地来回跑着给她送食物。

59. 斯佳丽没能吸引住阿希礼。她偷偷望去，只见阿希礼和玫兰妮在园林亭台里，他抚弄她的腰带，她仰头朝他微笑。斯佳丽顿时心如刀绞。

60. 吃完烤肉野宴，大家都走了。查尔斯乘机对斯佳丽说："小姐，我已经决定，仗一打起来就入伍。要是我走了，你会难过吗？"斯佳丽逗他说："我会每天晚上在枕头上哭的。"

61. 查尔斯乐得脸都红了，觉得不能失去这个机会，说："斯佳丽小姐，我一定得告诉你，我爱你！"他见斯佳丽没拒绝他，以为女孩子不好意思，便大胆地说："我要跟你结婚。"

62. 斯佳丽心里怦然一动。她不想跟查尔斯结婚，但又不愿得罪他，说："查尔斯先生，承蒙你提出要我做你的妻子，不过这太突然了，我不知怎么说才好。"查尔斯说："我会等下去的。"

63. 这时旁边的男人们正在谈论战争，巴特勒说："你们到过北方吗？北方有铸铁厂、造船厂、煤矿，有成千上万移民替他们打仗。我们有什么，只有奴隶、棉花和傲慢，不过一个月北方就会打败我们。"

64. 人们沉默了。斯佳丽觉得巴特勒的话有道理。塔尔顿双胞胎火了，问道："先生，你这话是什么意思？"巴特勒说："我是说上帝站在强大军队的一边。"说完就走了。

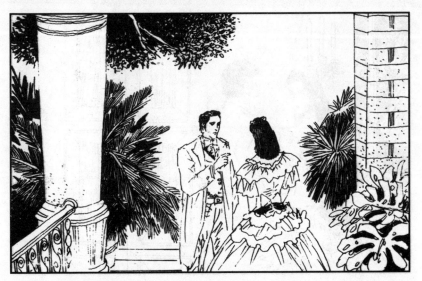

65. 斯佳丽知道阿希礼进出要经过图书室门口，便躲到图书室等他到来。不一会儿，阿希礼来了，斯佳丽迎住了他。阿希礼说："你在躲谁呀？是查尔斯还是塔尔顿兄弟？"

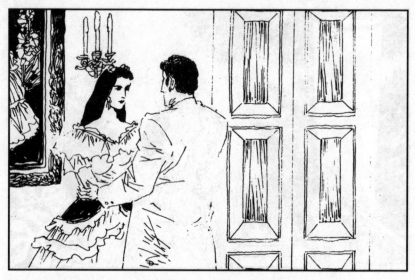

66. 斯佳丽把阿希礼拉进室里。他见斯佳丽眼睛发亮，神情紧张，不自觉地关上门拉起她的手说："怎么啦，要告诉我什么秘密吗？"斯佳丽直接了当地说："是的，是个秘密，我爱你。"

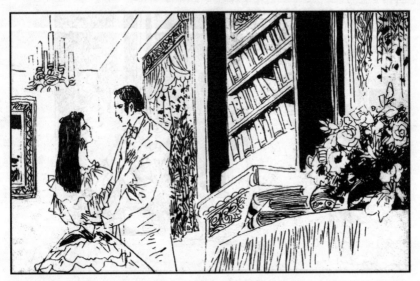

67. 斯佳丽说完心里话，再也不感到紧张了。自己为什么不早些对他说这句话呢？阿希礼开始有点惊恐，不久就半开玩笑半奉承地说："你今天把好几个男人都收服了还不够吗？"

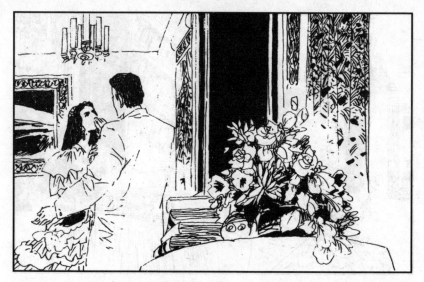

68. 斯佳丽感到阿希礼有点古怪，认为他在逗她，就说："阿希礼，别逗我了，告诉我，你的心给我了吗？你爱……"阿希礼赶紧按住她的嘴："你千万不能说这种话，你将来会恨说这句话的。"

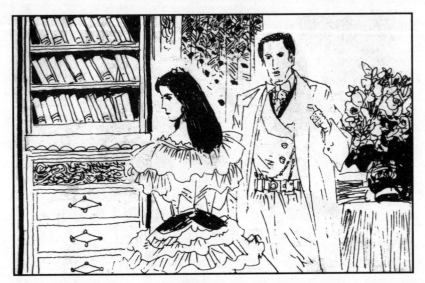

69. 斯佳丽把头扭开，浑身涌起一股热流："我决不会恨你，所以告诉你我爱你，而且知道你一定喜欢我。"阿希礼木然地说："是啊，喜欢的。"但是他的脸上表现出非常痛苦的表情。

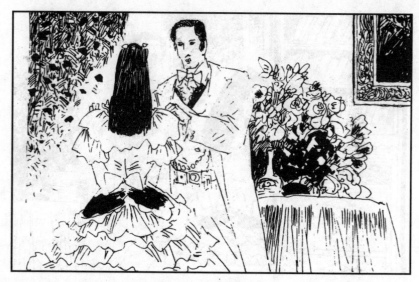

70. 阿希礼说："斯佳丽，我们走吧，忘掉刚才说的话。"她悄声说：
"你是什么意思？你不想要我吗？"他回答说："我就要娶玫兰妮了。"
她说："那你刚才说喜欢我？"他说："我不想说使你伤心的话。"

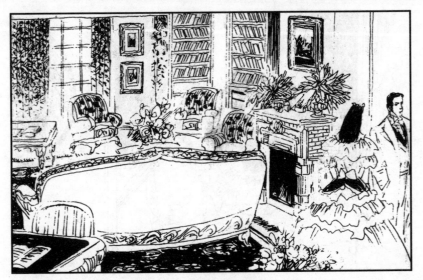

71. 斯佳丽固执地说："但是，我爱你！"他说："你年轻，不明白结婚是怎么回事。你我志趣不同，光有爱情就结婚也不会美满的。"她问："你爱她吗？"他说："我们俩互相了解，志趣相同，我们婚后会很和美的。"

72. 斯佳丽突然升起一股怒火，狂怒之下什么都顾不得了，说："那你还说你喜欢我，你说这话就够混蛋的。"他脸色发白了，说："我说这话是混蛋，我对不起你，也对不起玫兰妮。"

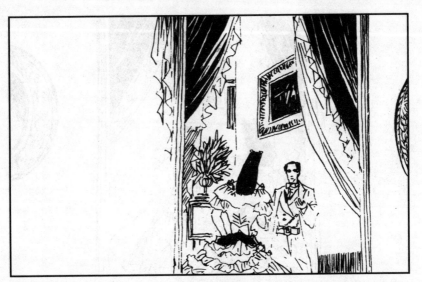

73. 她骂道: "你是个懦夫, 你是怕跟我结婚, 宁肯跟那个傻丫头过日子! 她只会唯唯喏喏……" 他说: "你不该这么说攻兰妮。" 她又骂道: "我怎么不该说, 你算老几, 敢来教训我?"

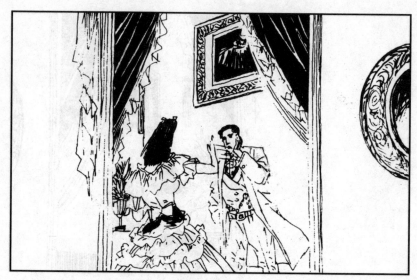

74. 阿希礼央求道："你说话要公平。"这话更助长了她的怒火，骂道："我到死都恨你，你这混蛋，你下流……"他伸出手说："斯佳丽，求求你……"她抬手打了他一个耳光。

75. 阿希礼不声不响地走了。斯佳丽余怒未消，抓起桌上一只小玫瑰瓷钵，向壁炉上扔去。只听啪地一声，瓷钵摔成碎片。突然高靠背沙发深处传来声音："这太不像话了。"

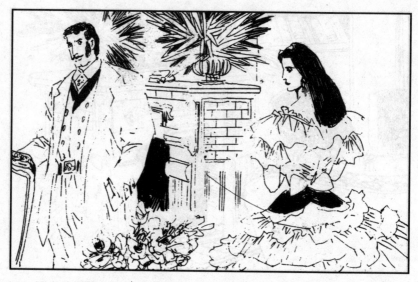

76. 她有些惊慌，只见巴特勒从沙发里站起来，彬彬有礼地说："刚才那番争论，硬灌进我耳朵里，一场午觉给搅了。像你这样热情的姑娘，他应当感谢上帝才是。"她怒叱道："你还不配给他擦靴子呢。"

77. 斯佳丽走到外边听到一阵吵嚷声，查尔斯激动地向她走来，说：
"出事了，林肯总统召集了75000人的部队。"他见她脸色煞白，就
说："到长椅上休息一下吧。"

78. 查尔斯扶她到大橡树下的铁椅上坐下。斯佳丽突然有了报复阿希礼的主意，心想，查尔斯家有钱，又没有父母让我心烦，而且住在亚特兰大，如果能跟他结婚，也让阿希礼瞧瞧，我不是非嫁他不可。

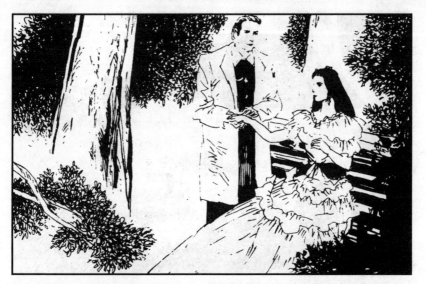

79. 查尔斯说："我要参军去，你会等我吗？"她把手放在他的手里，说："我可不愿等。"听了这句话他的嘴张得大大的："你愿意马上和我结婚？"她"嗯"了一声，他跳起来："我去找你父亲提亲。"

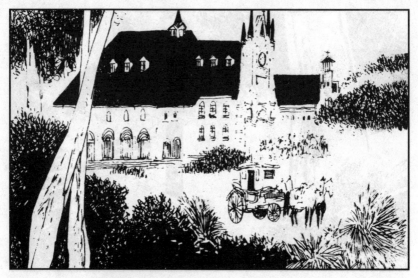

80. 两星期后，斯佳丽和查尔斯结婚了。当时战争已经开始，青年男子都要出征，因而婚礼是急匆匆的。斯佳丽穿上母亲当年的结婚礼服和面纱，挽着父亲的胳臂和查尔斯举行了婚礼。

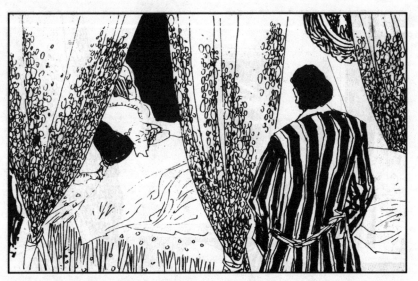

81. 晚上穿着睡衣的查尔斯面红耳赤、神情慌乱地向躺在床上的斯佳丽走来。她知道夫妻要同床睡觉，可是她从来都不爱他，现在要跟一个自己不爱的人同床，不禁悲痛欲绝。

82. 查尔斯挨近床边时，她低声喝道："你走开！你敢碰我，我就大声喊了。"查尔斯以为新娘羞怯，决定等她消除恐惧心理后再说。便在墙角椅子上睡了。第二夜他才爬上哭着的新娘的床。

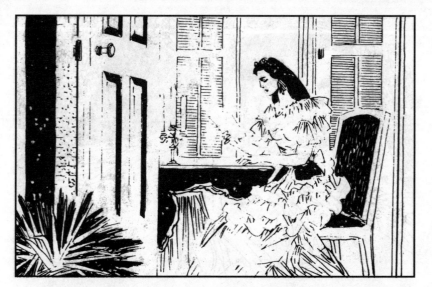

83. 婚后一个星期，查尔斯就投奔汉普顿上校的部队去了。第七个星期汉普顿上校发来电报和一封信，告诉她查尔斯患麻疹和肺炎死了。从此，斯佳丽成了寡妇，但却留下一个遗腹子。

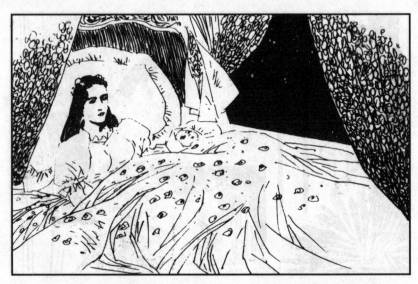

84. 查尔斯的遗腹子出世了，是个男孩，取名韦特·汉普顿。斯佳丽没想过要孩子，因此她不喜欢这个孩子，也没认为是她的骨肉，由于心情不好，产后她的精神和身体都恢复较慢。

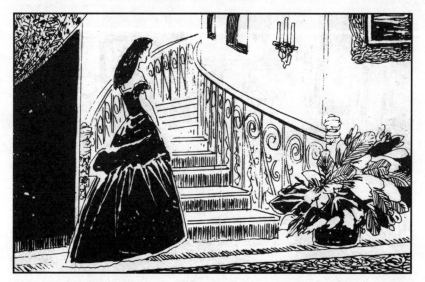

85. 由于年轻人都打仗去了。社交和娱乐活动都没有了，加上斯佳丽是寡妇，穿着阴森森的黑衣服，连珠宝、花边、缎带、流苏等饰物都不能戴，还得处处检点小心，她感到不如死了好。

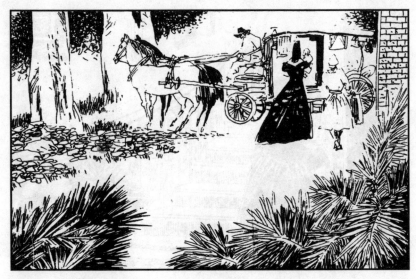

86. 查尔斯的姑妈佩蒂小姐来信，要斯佳丽去亚特兰大和她同住，因为那里只有她和玫兰妮，十分寂寞，不如三人一起做伴。斯佳丽虽然厌恶和阿希礼的妻子住在一起，但还是带上儿子和黑保姆去了。

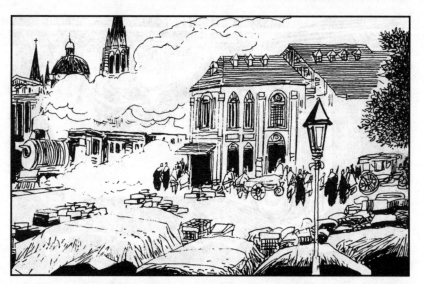

87. 在南北战争时期，远离前线的亚特兰大成了军事补给要地。这里是几条铁路的交汇处，是南方军队的联络点，是生产军用品的基地，是伤病员的医疗中心，是征集运送军粮的主要兵站。

88. 斯佳丽和小保姆普莉西、小韦德下了火车，坐上姑妈派黑人彼得赶着的马车。在街上碰见米德大夫夫妇和他们的小儿子菲尔，他们和她打招呼，并邀请她参加他的医院里护理伤员的工作。

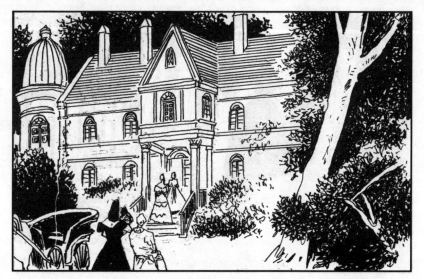

89. 车马到了家，胖墩墩的佩蒂姑妈激动地颠着一双小脚来迎接她，当她看见玫兰妮也站在旁边时，顿时心里泛起一阵厌恶。她感到来这里最煞风景的是看见玫兰妮，但又不得不和她打招呼。

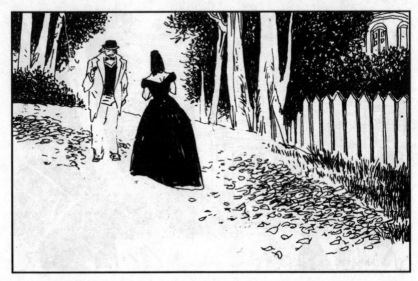

90. 斯佳丽来亚特兰大不知要住多久，但作为律师的伯伯亨利告诉她，据查尔斯遗嘱，现在这所房子有一半是她的，还有土地和城里地产以及一些商店、仓库。这样她就成了一个富家少奶奶了。

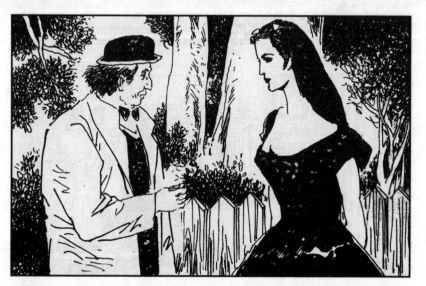

91. 享利伯伯认为斯佳丽有头脑，能管理好财产，希望她长期住下来。但她不知道自己能否住得惯，佩蒂姑妈是个没出过嫁的老姑娘，玫兰妮是自己的情敌，不知跟她们能否处得来，所以没有随便许诺。

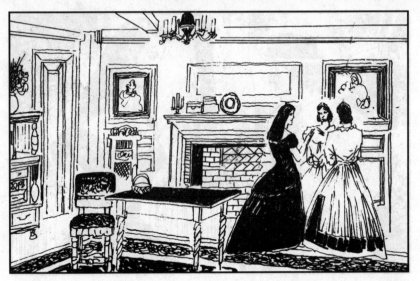

92. 佩蒂姑妈喜欢闲聊，扯起别人的事来。一谈就是几个钟头，但丝毫没有恶意。她发现玫兰妮纯朴仁慈，心地善良，胸怀宽大。在这样人的家里，她很快身体健康了，精神正常了，有说有笑了。

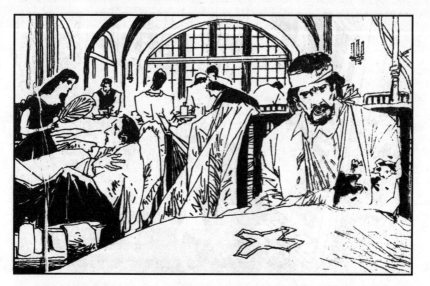

93. 斯佳丽和玫兰妮一样，参加了伤兵护理工作，成天跟呻吟，死亡和臭气打交道。她不时替长着络腮胡子、浑身是虱子、伤口发臭的伤员打扇子、挠痒痒，有时累了就不耐烦，巴不得这人死了才好。

94. 仲夏的一个早晨，斯佳丽坐在卧室窗口，忧伤地望着拉姑娘和士兵的马车从门前经过，到树林里去为今晚义卖会采集装饰物。她因居丧不能参加义卖会和舞会，感到痛苦万分。

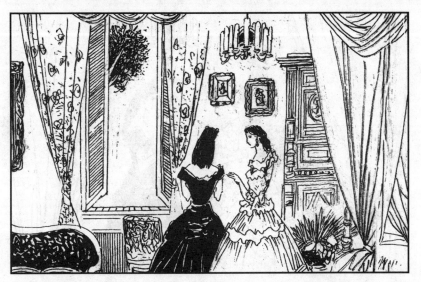

95. 佩蒂姑妈一头闯进来，把她从窗口拖开，说："你真是发昏！从卧室看外边的人，会遭人议论，说你不尊重查尔斯。"一种难以忍受的痛苦终于使她哭出声来，姑妈还以为她感到内疚，又忙去劝慰她。

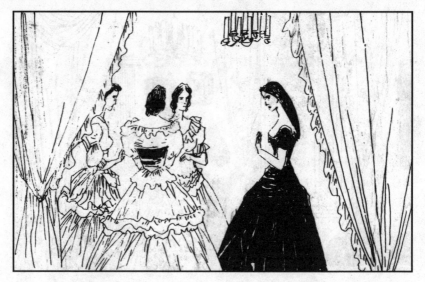

96. 午睡时来了两位太太，说有两人请假，今晚为支援战争的募捐义卖会，要她们去帮助看货摊。姑妈说她们居丧不能去，两位太太却说为了事业应当去。斯佳丽认为机会来了，表示要去尽责。

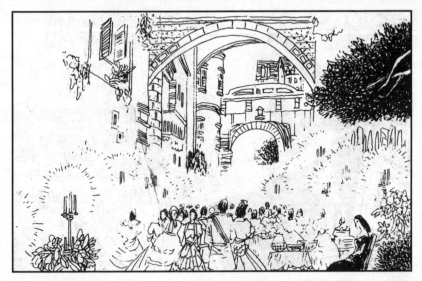

97. 斯佳丽穿着丧服参加亚特兰大空前的盛会。她坐在货摊后边，看着到处是蜡烛点缀的会场，各种花卉布置的乐台，特别是打扮得花枝招展的姑娘和英俊的军人，不由心中万分羡慕。

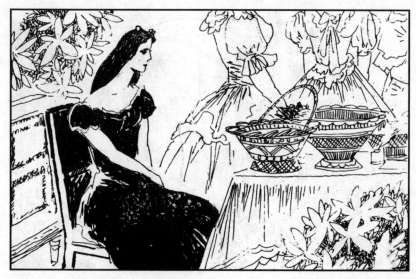

98. 但是她心里并不快乐，和这些姑娘比起来，她的胸脯最白、腰最细，可她不能跟她们一样去调情、跳舞，因为她是寡妇。为了维护寡妇的尊严和礼仪，她只能这么坐着，她感到不公平。

99. 这时乐队奏起了快乐热闹的舞曲。她听了真想去跳啊，一双脚不由得合着音乐节拍动了起来。旁边一个头发黑亮，留着小胡子，穿得像个花花公子的人不怀好意地盯着她。斯佳丽认出他是巴特勒。

100. 巴特勒向她鞠了一躬，步态轻快地向她走来。她大吃一惊，转身想逃走，哪知裙子被柜台边一枚钉子钩住了。巴特勒说："我来帮你，没想到你还记得我。"

101. 在另一货摊上的玫兰妮听到说话声，转过身来说："哎呀，这不是巴特勒先生吗？"说着伸过手来，巴特勒吻过她的手说："我是在你订婚那天认识你的，承蒙你还记得我。"

102. 玫兰妮问："巴特勒先生。你千里迢迢到这里干什么？"巴特勒说："做生意。我把货运进来，还得想法把它卖掉。"斯佳丽知道，他就是人们常说的通过北军海上封锁线的巴特勒船长。

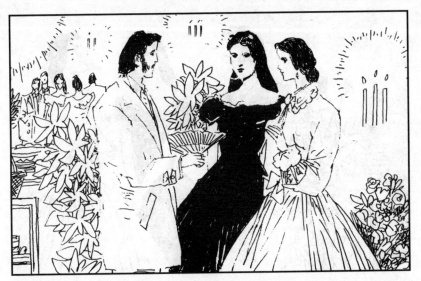

103. 巴特勒从货摊上拿起一把扇子替她打扇，说天气太热，小姐可别热昏过去。玫兰妮忙说她已不是小姐，是我的嫂子了。巴特勒问："两位的先生，今晚一定在这里参加盛会吧。"

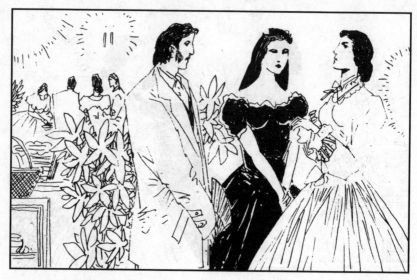

104. 玫兰妮骄傲地把头一仰说："我丈夫在弗吉尼亚打仗。不过斯佳丽的查尔斯……"斯佳丽干脆说："他死在军营里了。"巴特勒自责地说："亲爱的夫人，他是为国捐躯，虽死犹生啊。"她听了感觉是在嘲笑她。

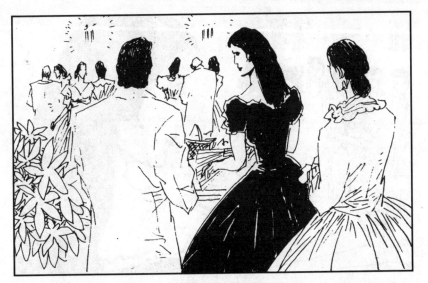

105. 斯佳丽嫌恶地从他手中夺过扇子说："我不热，用不着你打扇。"玫兰妮忙解释说："请船长多包涵，她一谈起亡夫就不舒服。"巴特勒一本正经地说："我十分理解，她是一位勇敢的夫人。"

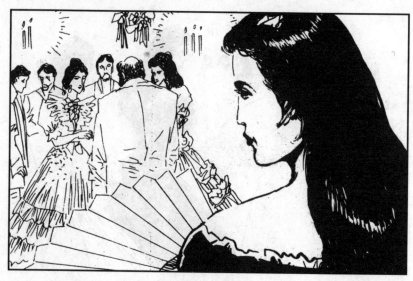

106. 斯佳丽恨得咬牙切齿，心想，要不是他知道我和阿希礼的事，要不是他知道我不爱查尔斯，早就叫他滚蛋了。她无可奈何，只好低头看着扇子一言不发。

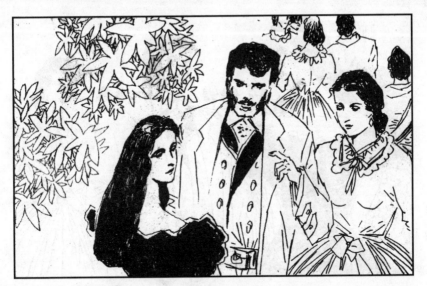

107. 巴特勒又问："你这是头一回在社交场合露面？"斯佳丽淡淡地回答了来看摊的原因，巴特勒夸赞道："为了事业你这么做是应该的。"她想，我才不是为了什么事业呢！

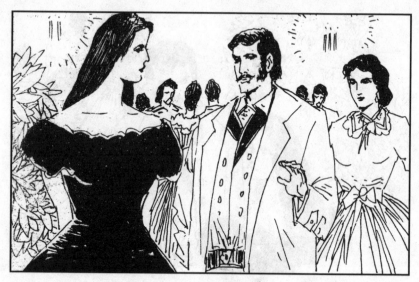

108. 巴特勒不无挑拨地说："女人足不出门，终生披着黑纱，不能参加正常娱乐活动，这种服丧制度比印度的殉夫风俗还野蛮。"她没听懂"殉夫"是什么意思，"啊"了一声看着他。

109. 他哈哈大笑说："在印度，男人死了用火葬，妻子按规矩就得爬上火葬柴堆，陪死人一起焚化。"她问道："这多可怕！干吗要这样，警察不管吗？"

110. 他说："当然不管，做妻子的不自焚，就要遭到社会唾弃，就像你今晚如果穿上红衣服带头跳舞，别人同样会指责你。所以殉夫风俗比这里让寡妇不死不活地活着，还要仁慈些呢。"

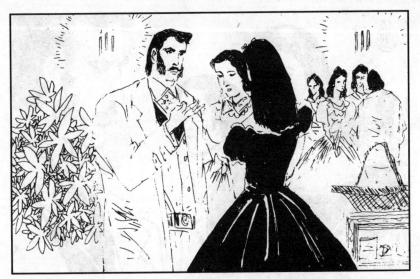

111. 斯佳丽哑口无言。心里不得不承认他的话有些道理，低垂着双眼说："你这人真可恶！"他趁机将嘴巴凑近她耳边说："别怕，美人儿，我不会说出你那罪恶的秘密。"

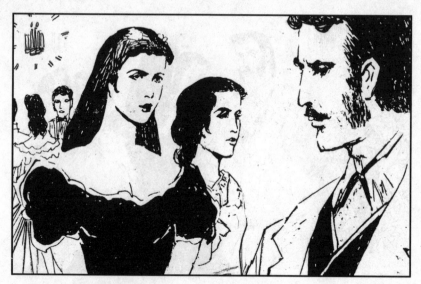

112. 她气急败坏地低声说："你怎么能说这种话！"他说："我只想宽宽你的心罢了，你让我说什么呢？我能说如果你跟了我，我就不说出你的秘密吗？"她老大不愿意地看了他一眼，笑了起来。

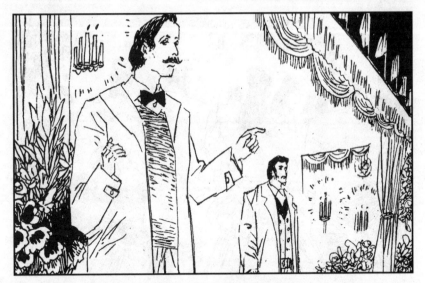

113. 这时米德大夫登上乐台说："我们今晚要感谢女士们，她们本着爱国精神，用双手挽救受伤的士兵，还使本届义卖会大发利市。我还要特别感谢巴特勒船长，他穿过封锁线把英国药品不断运来。"

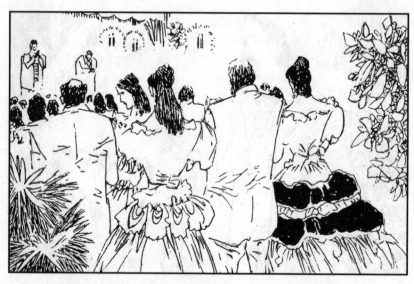

114. 巴特勒得体地鞠了一躬，大家鼓掌喝彩。米德大夫继续说："我们需要黄金，大家要作出牺牲，把身上的珠宝献出来，这些珠宝能换回药品，支援战争。"又是一阵掌声和欢呼声。

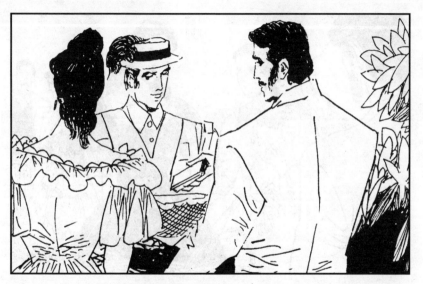

115. 一些士兵提着篮子向在场的男人女人募捐。人们纷纷褪下手镯、取下耳环、摘下项链、取出胸针、戒指……士兵走到货摊前，巴特勒随手把漂亮的金烟盒丢进篮子里。

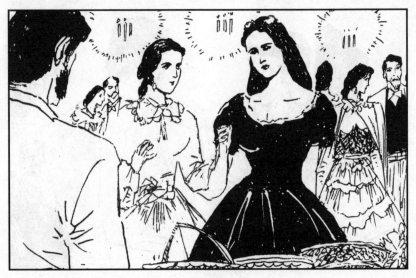

116. 斯佳丽因服丧没戴珠宝，本不想捐献，见大家热情这么高，便把查尔斯给她的结婚戒指捐了。玫兰妮见了说："你真勇敢，我的也捐了吧！"说着把自己的结婚戒指丢进篮子里。

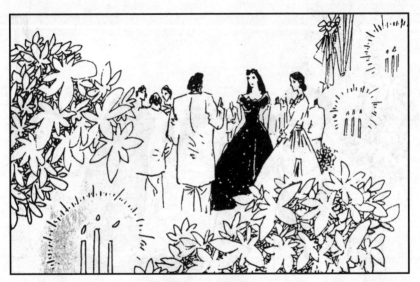

117. 巴特勒说："正是你们这种牺牲精神，鼓舞了小伙子在前线拼命。"斯佳丽既讨厌他话带挖苦，又感到他有种撩人的劲儿，便装作听不懂，说："谢谢，承蒙船长夸奖，心领了。"

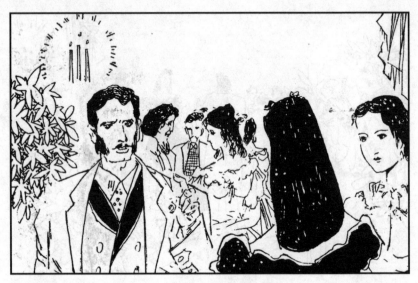

118. 巴特勒压低嗓子说：“这不是你的真心话，我很失望。我以为你是一位既美丽又勇敢的姑娘，现在看来你光有美貌而已。”她气得要命，说：“你认为我是胆小鬼？”他说：“你缺乏说实话的胆量。”

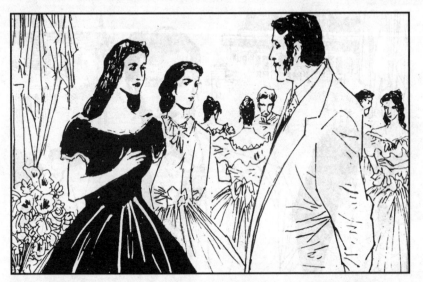

119. 斯佳丽勃然大怒说："你是个没有教养的下流畜牲！你明明知道我不愿见你，还来跟我说话。你以为仗着几只破烂小船能运来药品，就有权取笑勇敢的男人和为事业牺牲的女人吗？"

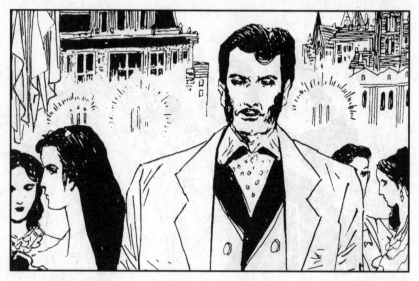

120. 巴特勒咧嘴笑道："别说了。别跟我说什么事业的话，我都听腻了，大概你也听腻了。我一来就见你和别的姑娘不同，你没把心放在做事上，而是想跳舞，但偏偏又办不到，所以你气疯了。"

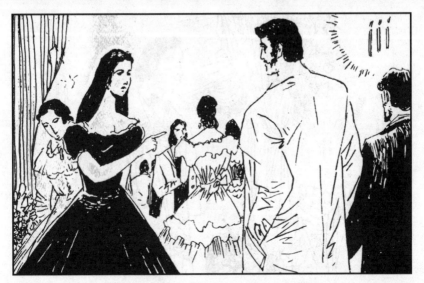

121. 斯佳丽不想争论下去，说巴特勒不要以为是闯封锁线的能人，就来侮辱女人。巴特勒说："我不是什么能人，我闯封锁线不是为了事业，而是为了赚钱。南部是要打败的，何不趁机多赚点钱呢！"

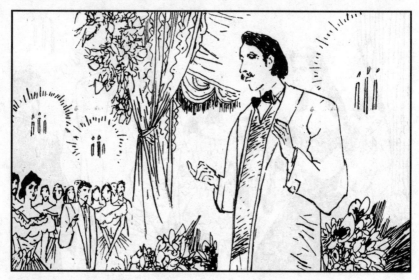

122. 这时米德大夫提高嗓门喊道："女士们，先生们！为了伤兵，我要提议舞会第一个曲子跳佛吉尼亚舞。哪位先生要邀请女士带头跳舞，就要出钱。谁出的钱多，谁就和女士带头跳。"

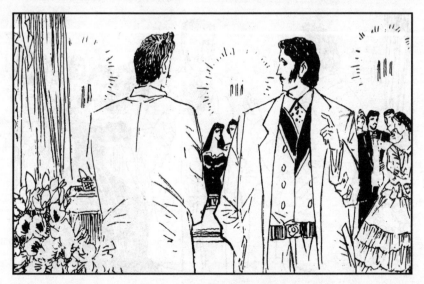

123. 斯佳丽两眼闪闪发光。但心却在隐隐作痛，如果不是寡妇，带头跳舞是非她莫属的。有人喊出二十元请梅贝尔小姐跳。巴特勒走到米德大夫跟前说："我出150元金币，请斯佳丽太太跳。"

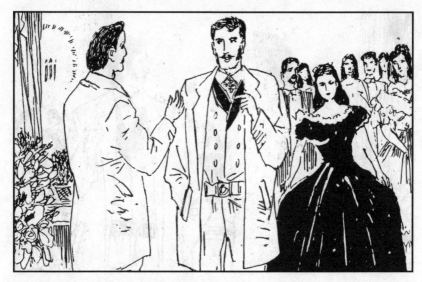

124. 斯佳丽大吃一惊，人人都转过头看她。米德大夫对巴特勒小声说斯佳丽在服丧不能跳，请他另选美人。巴特勒不同意，斯佳丽冲出货摊说："我愿意！"她对他行了屈膝礼，嫣然一笑，舞曲响了起来。

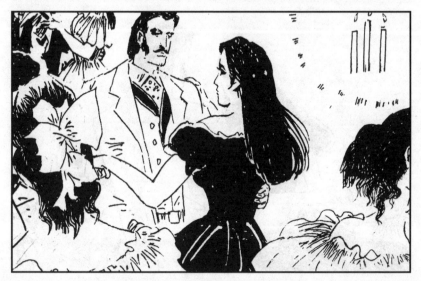

125. 斯佳丽和巴特勒一边跳一边想，我就是要跳舞，我才不在乎人家说我什么。巴特勒笑着说："好极了！现在你总算自己拿主意，不是让人家替你拿主意了。"

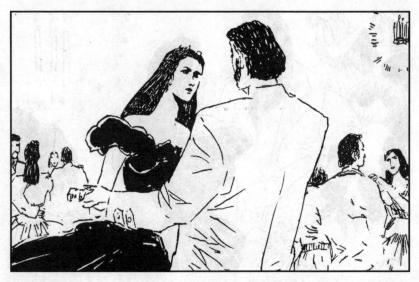

126. 斯佳丽说："音乐很美，我就这么没完没了地跳下去。"巴特勒说："我这辈子没搂过比你还美的舞伴。"她说："船长，你别搂这么紧，别人都看着呢，别忘乎所以。"他说："有你在怀里，我能不忘乎所以吗？"

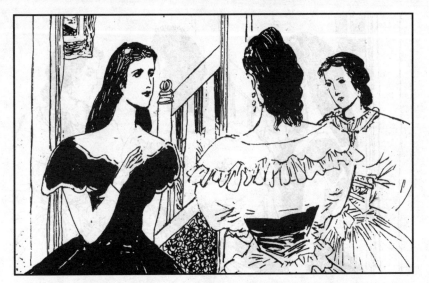

127. 第二天早晨，佩蒂姑奶为昨晚的事眼泪汪汪，斯佳丽不服气地说："我不在乎人家议论，我为医院赚的钱比谁都多。"姑妈哭着说："都怪那个可恶的船长，真是个坏透了的人。"

128. 一直没吭声的攻兰妮说："我就不相信他有这么坏，你想他偷越封锁线是多么勇敢呀！"斯佳丽存心闹别扭说："他并不勇敢，他是为了钱才干的，还说我们要打败仗。不过他舞跳得好极了。"

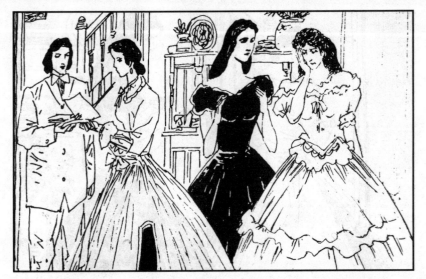

129. 这时仆人给玫兰妮送来厚厚的一封信，玫兰妮打开一看就哭了。姑妈以为是阿希礼死了，立即晕了过去。斯佳丽大叫一声也全身冰凉，玫兰妮忙说："不是的，我太高兴了。"

130. 玫兰妮从信封里拿出昨晚捐献的结婚戒指，斯佳丽接过信，上面写着："亲爱的夫人，这枚戒指是我花10倍价钱赎回的。"署名是巴特勒。玫兰妮说，要请船长吃饭以示感谢。

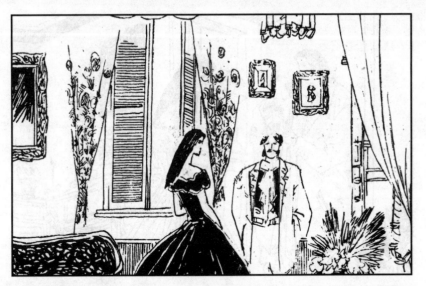

131. 第二天下午，杰拉尔德来了，对斯佳丽吼道："小姐，干的好事，守寡没几天就想另找丈夫了吗？你给我们丢尽了脸。今晚我要去会会这个巴特勒船长。他竟然不把我女儿的名声当一回事！"

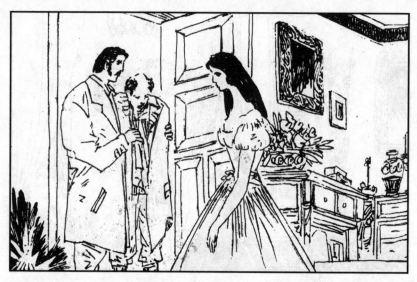

132. 深夜巴特勒扶着酒醉的杰拉尔德回来。大家都睡了，斯佳丽只好下楼去开门，巴特勒那锐利的目光像要穿透她的衣服看到里边去。她没好气地说："扶他进来。"巴特勒把杰拉尔德推着进了屋。

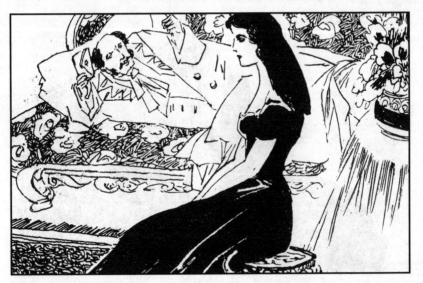

133. 天亮后，她下楼去看躺在客厅里的父亲。他说："船长那个花花公子说他是打牌大王，我喝了酒就把他赢了，不信你看。"他掏出钱包，里面空空如也，原来他将给太太买东西的500元全输光了。

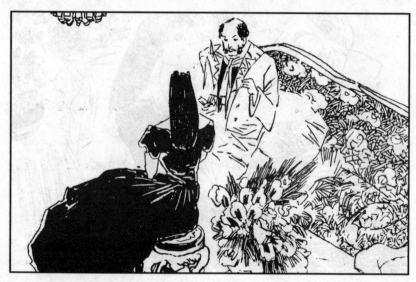

134. 斯佳丽看着钱包，顿时想出了以攻为守的主意，说："爸爸，你这个样子把我的脸丢尽了，我在城里再也抬不起头了。母亲知道了怎么办？"父亲痛苦地说："你不能告诉母亲，别让她烦恼啦。"

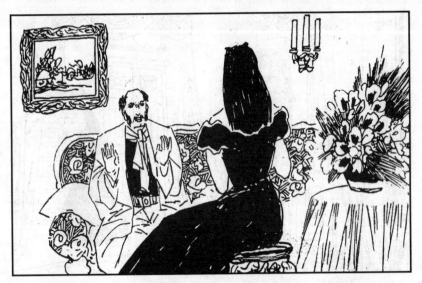

135. 斯佳丽说："我不过替士兵赚钱跳了舞，你就说我丢了你的脸。可你呢？喝醉酒，输了钱，还要带我回去丢人现眼。"父亲忙说："我不会那么做，只要你别对你母亲说我喝醉酒输了钱……"

136. 一天，姑妈和玫兰妮带着韦德出去拜会亲友，斯佳丽推说头痛没有去。待姑妈等人走后，她偷偷溜进玫兰妮房间，从抽屉里翻出阿希礼给玫兰妮的信件。

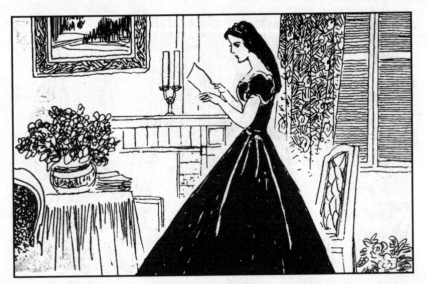

137. 她想了解阿希礼对玫兰妮是否有真的爱情，热到什么程度。她抽出放在上面的一封信，只见开头写着"我亲爱的妻"，她松了口气，因为没写"心肝"、"宝贝"什么的。

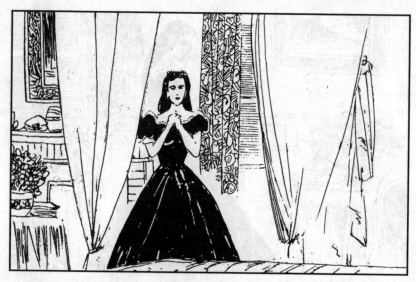

138. 阿希礼在信里说他不知道打仗是为了什么？要想想巴特勒船长以前说过的，我们只有棉花和骄傲的话。斯佳丽感到信上没有情意绵绵的语言，断定阿希礼不爱玫兰妮，而是爱自己的。

139. 那次义卖会后一连几个月，巴特勒经常来看斯佳丽。他经常带她出去跳舞，渐渐她感到他身上有种气质令她兴奋。他个子高大有威仪，让人看了惊心动魄。因此她怀疑自己是不是爱上了他。

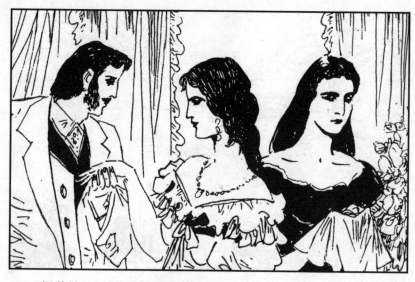

140. 佩蒂姑妈知道巴特勒在上流社会是不受欢迎的人，但他每次来，对姑妈都恭维备至，吻手如仪，加上每次都带来别针、发夹、钮扣、缝衣针之类小礼物，使她无法拒绝他来了。

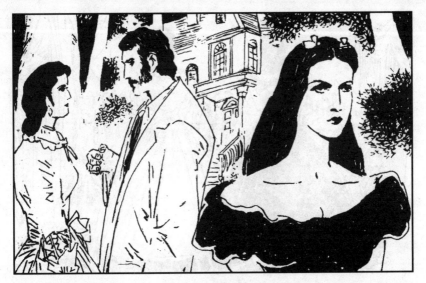

141. 玫兰妮自从巴特勒给她赎回结婚戒指后，觉得他是一个高尚细致的上等人，因而对他没有反感。斯佳丽也感到巴特勒对玫兰妮彬彬有礼，恭恭敬敬，一副巴不得能为她效劳的样子。

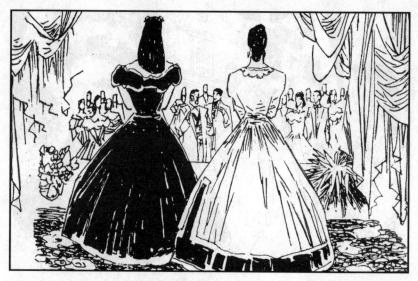

142. 一天，在为康复伤员捐款而举行的音乐会上，斯佳丽和玫兰妮表演了一曲动人的二重唱，博得人们的掌声。这时她发现巴特勒只顾跟人争论，根本没看她的演唱，简直气坏了。

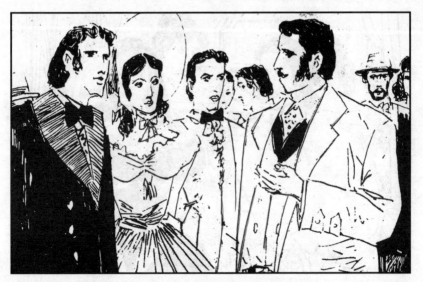

143. 原来巴特勒正在和人争论这场战争是不是神圣的问题。他说：
"如果发动战争的人不把它说成是神圣的，谁还肯去打仗？不论把战争
宗旨标榜得多么高，其实都是为了钱！"

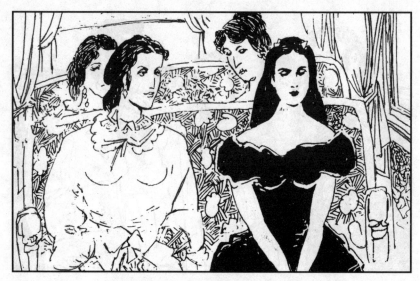

144. 看完演出，梅里韦瑟太太搭佩蒂姑妈的车回家，在车厢里她警告姑妈和斯佳丽、攻兰妮，以后不要让巴特勒上门，因为他污辱南方联盟，把这场战争说成是为了赚钱。

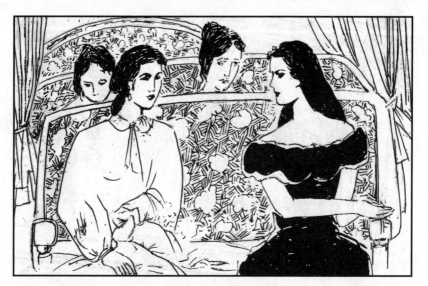

145. 梅里韦瑟太太又用严厉的目光看着斯佳丽和玫兰妮，说："你们以后不能接待巴特勒这种人，不要听他大逆不道的话。"斯佳丽压着一腔怒火，暗暗骂道："你这条老肥牛！"

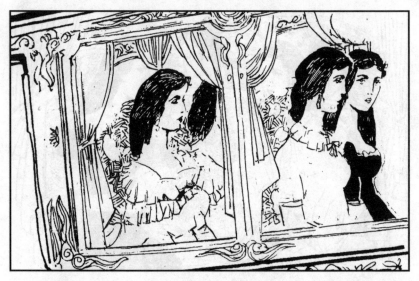

146. 玫兰妮脸色发白，低声说："我不能对他无礼，要我不许他上门我办不到。"梅里韦瑟太太有如挨了一拳，姑妈的肥厚嘴唇呼地一下张开了。斯佳丽大为惊奇：这小兔子竟然有这么大的胆量！

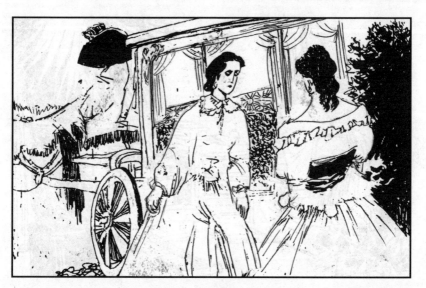

147. 玫兰妮继续说："船长的话跟阿希礼的想法是一致的。"这时梅里韦瑟太太到家了，她下了车，对玫兰妮说："你说这话要后悔的。"玫兰妮哭着说："阿希礼虽然这么想，可他还是去打仗。"

148. 米德大夫写信给报社，谴责巴特勒是"借穿越封锁线运送物资之名，行私饱中囊之实的无赖之徒"。亚特兰大人看了这封信赶紧把他"摈而弃之"。到1863年能接待他的只有佩蒂姑妈一家了。

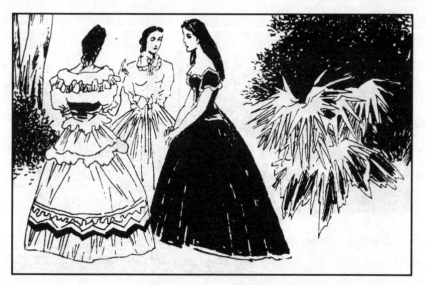

149. 佩蒂姑妈要斯佳丽和玫兰妮劝说巴特勒不要来了，可玫兰妮说："我总觉得大家对船长的作法有点发疯，他不是那种囤积粮食不卖，眼看人们挨饿的人，他还捐钱给孤儿呢。"

150. 斯佳丽知道巴特勒不是爱国者，有时劝他不要把心里话讲出来。巴特勒说他不会当糊涂的爱国者，现在把家当都献给不能取胜的战争，当战争一失败，自己就变成光棍一条了。

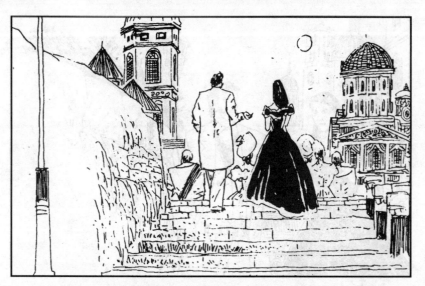

151. 斯佳丽说，不是说英法两国就要帮助南方打北佬吗？他笑她是受了报纸的骗："英国不会帮助南方，维多利亚女王不赞成奴隶制度。法国忙着打墨西哥，也不会来参战。"

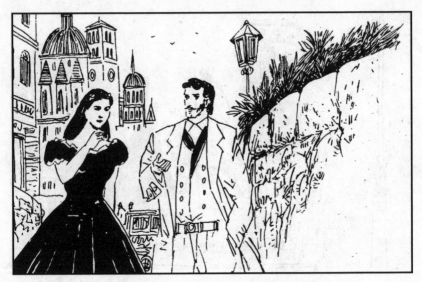

152. 斯佳丽劝船长听米德大夫的话，把船卖掉去参加南军，从此改过自新。巴特勒说他不想改过自新，他不愿为这个制度战斗。她惊讶地问："这个制度怎么啦？"

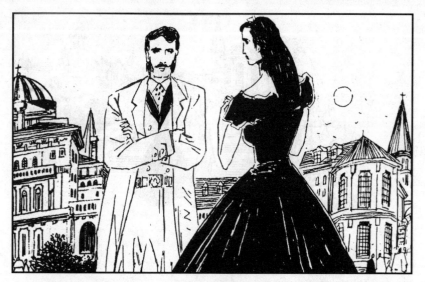

153. 他说："我不适应这个制度，就成了不肖子孙。其实南方的生活方式就像中世纪封建制度，早就应当崩溃了。南方摈弃了我，我却从南方垂死挣扎中赚了一大笔钱。"

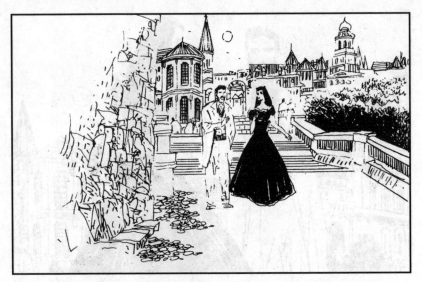

154. 斯佳丽说他是个利欲熏心的家伙。他说："那不叫利欲熏心，那是有远见，发财的机遇有两种：一是国家初建之时，一是国家灭亡之时，记住这些话将来对你有用。"

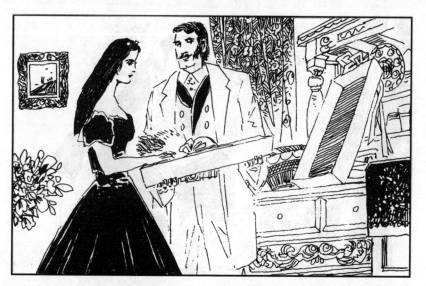

155. 几个星期后，巴特勒又来了，家里只有斯佳丽一个人，他打开手中的帽盒，里边是一顶崭新式样的帽子。帽子是绿塔夫绸面料，淡翡翠色波纹绸衬里，插在帽子边上的是帅到极点的绿色鸵鸟毛。

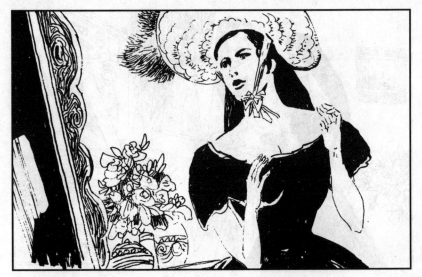

156. 她觉得这帽子太漂亮了。巴特勒笑眯眯地说："戴上吧。"她飞快跑到镜子前把帽子往头上一戴，翠绿的衬里，映得她两眼像绿宝石，闪闪发亮。

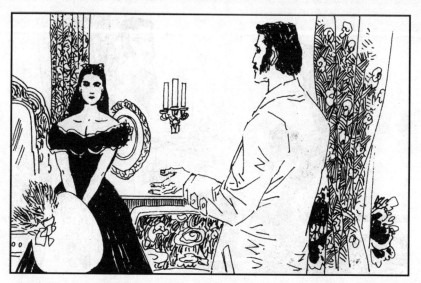

157. 斯佳丽问这帽子是谁的，她想买下来。他说："这帽子是你的，除了你谁也不配戴这帽子。"可是她一想到自己身穿丧服戴这帽子，不由脸上的笑容消失了。

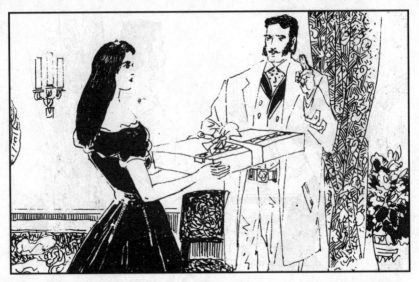

158. 巴特勒以为她不想要了，把帽子装进盒子里要拿走。她抓住盒子不放，说；"要多少钱？不过我只有50块钱。"见她愁容满面，他笑喀嘻嘻地说："按联邦钞票计算，要值2000元钱。"

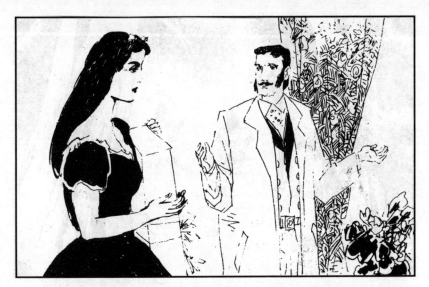

159. 斯佳丽没有这么多的钱，想先付50，以后有了钱再给。他说："我一个子儿也不要，送给你啦。"她不觉张大了嘴. 她想起妈妈的训戒，接受男人的礼物可得严格注意分寸，千万不能马虎。

160. 妈妈曾经说过："宝贝女儿呀，高贵小姐接受男士礼物，只限于鲜花、糖果之类的。珠宝衣着用品可收不得，你要是收了这些东西。男人就当你是下贱女人，就要对你放肆了。"

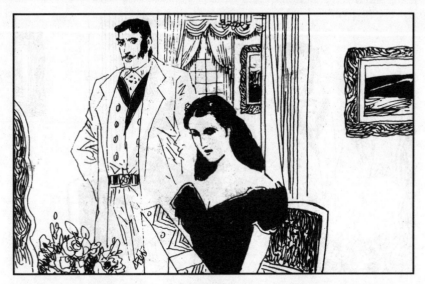

161. 她看看镜中的自己，又看看船长高深莫测的神情，暗自琢磨，我绝对不能说不要，这帽子太可人意了。我情愿让他放肆一下，只要不太厉害就行。想到这里，不觉骇然，脸上泛起一丝红晕。

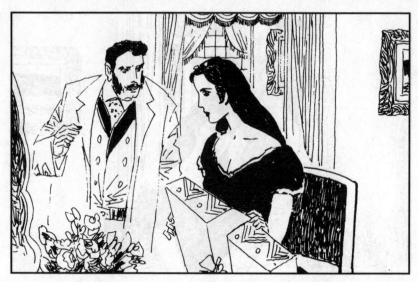

162. 她坚持先给他50元钱。他说："你要给我，我就扔到阴沟里去。"可是她怎么对姑妈说呢？他告诉她：就说塔夫绸和波纹绸是她给的，帽子式样是她画好的，他不过找人制作而已。

163. 她接受了，但要求他以后不再送礼物给她，他却坚持仍要送为她增添光彩的礼物："不过我送人东西是要索取回报的。"斯佳丽心想：母亲说得不错，他要放肆了，就让他吻一下吧。

164. 他没有吻她，她感到奇怪，有意挑逗道："你别以为我为了这顶帽子就会嫁给你，那就想错了。"他笑了笑说："你别自作多情，我这辈子是不想结婚的。"

165. 她吃了一惊，非要引他放肆一下不可，说："是的，别说结婚，连跟你亲嘴我都不愿意呢。" "你把我心里弄得好难过，现在我就想亲亲你。" 他说着，嘴上小胡子在她脸上轻轻一擦。

166. 次日，斯佳丽正对镜子梳头，玫兰妮从外边回来。说一个叫沃特林的妓女要到医院服务，还捐了一笔钱。说着拿出一条手帕打开，一把金币流了出来，一共有50元。

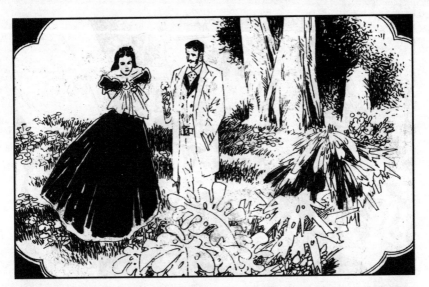

167. 斯佳丽突然发现手帕上绣着"R·K·B"的姓名标记。这和那天在野外采花时巴特勒借给她包花的手绢一样！她心中一下涌起羞辱和愤怒，巴特勒居然跟这种女人混上了！

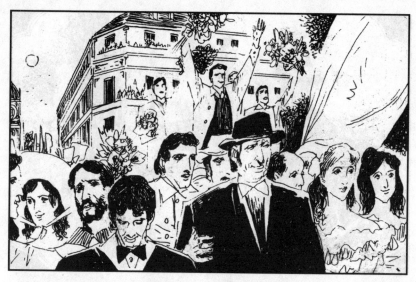

168. 1863年夏天，北军斯特赖特上校带领1800骑兵突入佐治亚洲。南军的福雷斯特带着骁勇善战的骑兵与北军反复撕杀，终于打败并俘虏了北军。亚特兰大全城欢声雷动，笑语喧天。

169. 7月初，南军长驱直入北方宾夕法尼亚。亚特兰大人民欢欣若狂，都说这是最后一战了。7月5日传来战败的消息，还说伤亡人员名单已陆续收到。人们情绪低沉，涌向报馆。

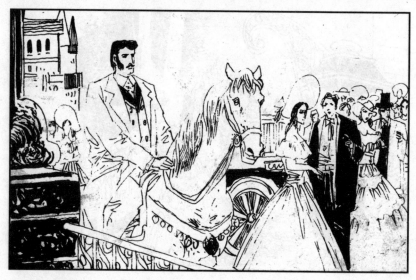

170. 斯佳丽、玫兰妮和姑妈坐在马车上停在报馆门前，和大家一起等待新出来的报纸。这时巴特勒骑着马，穿着漂亮的夏装走来。人们仇恨的目光纷纷投向他，骂他"投机分子"。

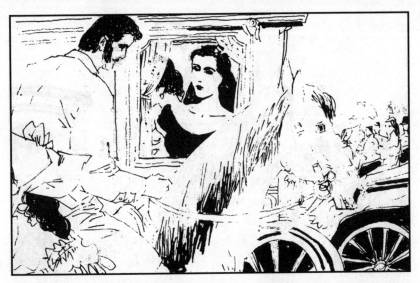

171. 巴特勒径自来到斯佳丽的马车前，小声说道："善于发表鼓动胜利演说的米德大夫，现在应该再来讲一讲了。"斯佳丽刚要斥责他，他却大声说："我来告诉诸位，司令部已经收到第一批伤亡名单。"

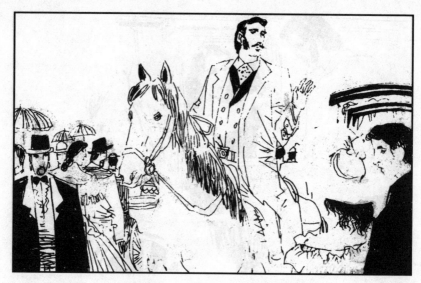

172. 大家听了。不再对他怒目相视，准备离开报馆到司令部去。巴特勒在马上站起来说："大家别去了，名单已经送到报馆，正在赶印，大家留在这里等吧。"

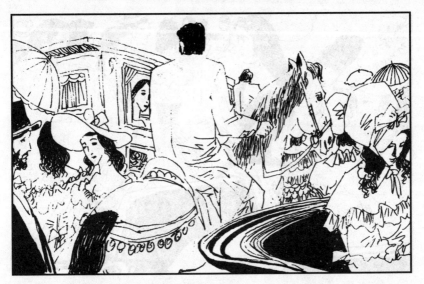

173. 玫兰妮眼睛噙着泪水，望着他说："巴特勒船长，你真是太好了，还特地来告诉我们。"这时报馆窗子打开了，里面送出一叠印满人名的长纸条。人们纷纷争着去要。

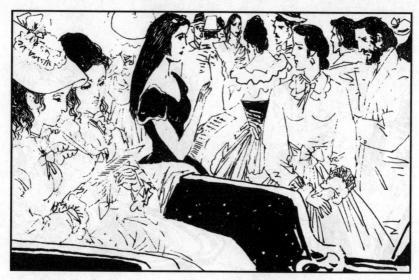

174. 巴特勒下马挤了进去，拿了好几份出来。他扔给玫兰妮一份，其余分给附近马车上的太太小姐。玫兰妮两手发抖不敢看名单，斯佳丽抢过来，看完后喊道："没有阿希礼的名字。"

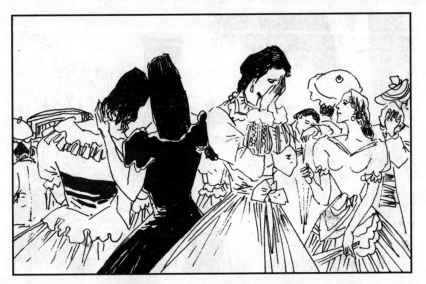

175. 玫兰妮快活得哭起来，斯佳丽扶住姑妈歪歪斜斜的脑袋，心里欢喜得要唱歌了。阿希礼活着，也没负伤。可是那些抢名单看的人。有的面如死灰，有的痛哭流涕，也有的兴高采烈。

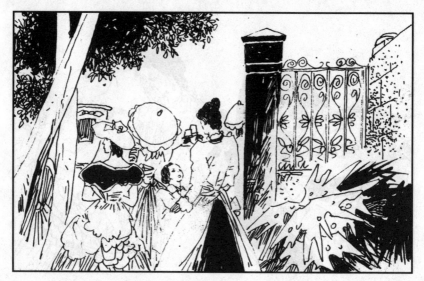

176. 米德太太脸色煞白，目光下垂。她身旁的小菲尔激动地说："妈妈，别这样，还有我呢。只要你放我去，我立即参军把北佬斩尽杀绝！"米德太太把他胳臂死死抓住说："不！"

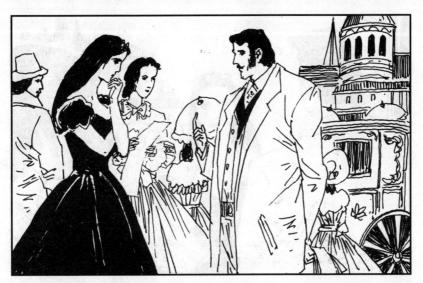

177. 斯佳丽继续看名单，里边有不少是从小跟她一起长大，一起跳舞、甚至调情亲嘴的小伙子，她真想放声大哭。巴特勒说南军打了败仗，这才是第一批名单，明天还有个更长的名单来。

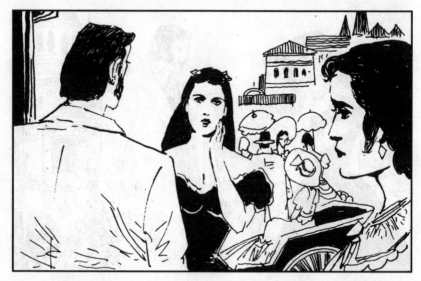

178. 斯佳丽感到惊骇的不是南军吃败仗，而是明天还有更多的伤亡名单来。今天名单上没有阿希礼，可是明天的呢？"巴特勒先生，你说为什么要打仗？把黑奴给他们不就完了吗？"

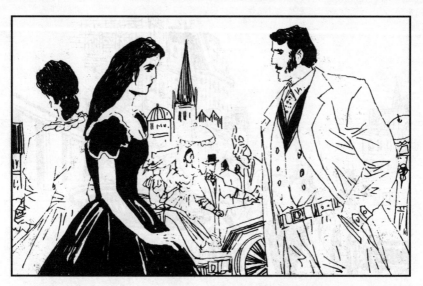

179. 巴特勒说："黑奴不过是个由头。因为男人喜欢打仗，女人不喜欢。男人把打仗看得比女人重要。"他有点幸灾乐祸："我去找米德大夫，他儿子的英雄死讯，要由我这个投机分子去告诉他。"

180. 南军7月战败后退到弗吉尼亚准备过冬。圣诞节前阿希礼回来休假。他面容清癯，色如古铜，嘴上留着两撇骑兵式小胡子，是个十足地道的军人形象，如今他已是南部联邦陆军少校了。

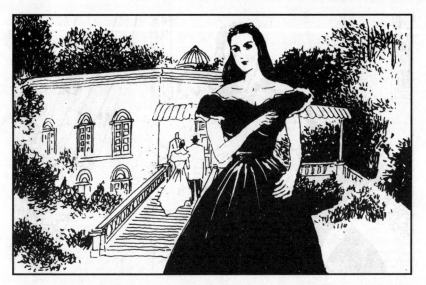

181. 一接到阿希礼回来的电报，斯佳丽就放弃了圣诞节回塔拉庄园看望父母的打算。她想与一别两年多的阿希礼聚一聚，以解长期相思之苦。阿希礼的父亲和姐妹也来到亚特兰大等他回来。

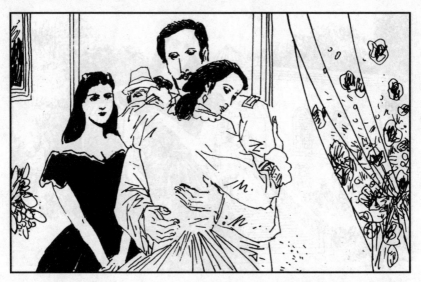

182. 阿希礼到家了，玫兰妮首先扑到他怀里，把他死死搂住。接着他与姐妹、父亲、姑妈拥抱、亲吻，最后他才走到斯佳丽跟前说："哎呀，斯佳丽我的漂亮乖乖。"说着在她脸上亲了亲。

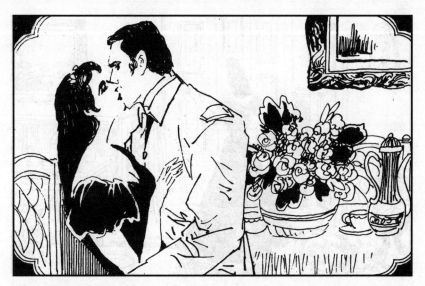

183. 被他一亲，她想好的欢迎词忘个精光，过了一阵才想起阿希礼不是亲她的嘴唇。如果只有他们俩人，他会不会俯下高大身子，使劲亲她的嘴呢？她认为他会的。想到这里，斯佳丽心里美滋滋的。

184. 晚饭后大家围炉谈论打仗的事，斯佳丽希望快些结束，以便找机会单独和阿希礼会面。可是谈完后，阿希礼和玫兰妮就上楼回房里去了。

185. 斯佳丽站在楼道走廊上直发呆，心里感到一阵凄凉。阿希礼不再属于她了，他属于玫兰妮。

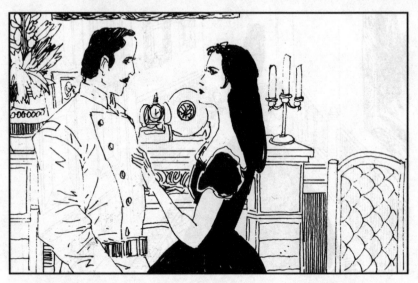

186. 直到阿希礼归队这一天，斯佳丽也没找到单独和他见面的机会。她在客厅里，等他与玫兰妮告别出来，迎上去说："我送你到车站。"阿希礼说："你别送了，有父亲和妹妹送我去。"

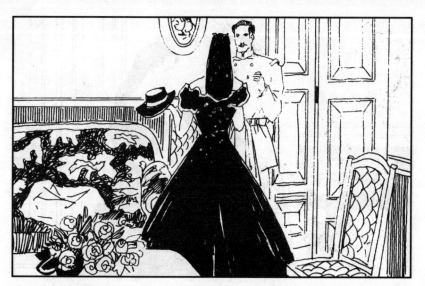

187. 斯佳丽说："也好，我要送给你一件东西。"她打开包裹，拿出一条黄色腰带和黑礼帽。阿希礼高兴地说："太美啦，斯佳丽，快给我系上，回到部队别人见了要眼红的。"

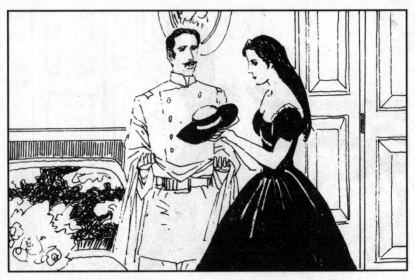

188. 斯佳丽送这腰带是费了心机的。阿希礼天天系腰带，就会睹物思人，永远忘不了她。阿希礼赞美地说："这么好的东西买都买不到，何苦送给我？"斯佳丽说："为了你，我什么都愿意干！"